钦定三希堂法帖（七）

宋高宗《付岳飞》《嵇康养生论》《苏轼地黄诗帖》，宋孝宗《赐曾觌》

陆有珠 主编

广西美术出版社

前 言

　　《三希堂法帖》，全称为《御刻三希堂石渠宝笈法帖》，又称为《钦定三希堂法帖》，正集 32 册 236 篇，是清乾隆十二年（1747 年）由宫廷编刻的一部大型丛帖。

　　乾隆十二年梁诗正等奉敕编次内府所藏魏晋南北朝至明代共 135 位书法家（含无名氏）的墨迹进行勾摹镌刻，选材极精，共收 340 余件楷、行、草书作品，另有题跋 200 多件、印章 1600 多方，共 9 万多字。其所收作品均按历史顺序编排，几乎囊括了当时清廷所能收集到的所有历代名家的法书墨迹精品。因帖中收有被乾隆帝视为稀世墨宝的三件东晋书迹，即王羲之的《快雪时晴帖》、王珣的《伯远帖》和王献之的《中秋帖》，而珍藏这三件稀世珍宝的地方又被称为三希堂，故法帖取名《三希堂法帖》。法帖完成之后，仅精拓数十本赐与宠臣。

　　乾隆二十年（1755 年），蒋溥、汪由敦、嵇璜等奉敕编次《御题三希堂续刻法帖》，又名《墨轩堂法帖》，续集 4 册。正、续集合起来共有 36 册。乾隆帝于正集和续集都作了序言。至此，《三希堂法帖》始成完璧。至清代末年，其传始广。法帖原刻石嵌于北京北海公园阅古楼墙间。《三希堂法帖》规模之大，收罗之广，镌刻拓工之精，以往官私刻帖鲜与伦比。其书法艺术价值极高，代表着我国书法艺术的最高境界，是中国古典书法艺术殿堂中的一笔巨大财富。

　　此次我们隆重推出法帖 36 册完整版，选用文盛书局清末民初的精美拓本并参考其他优质版本，用高科技手段放大仿真影印，并注以释文，方便阅读与欣赏。整套《三希堂法帖》典雅厚重，展现了古代书法碑帖的神韵，再现了皇家御造气度，为书法爱好者提供了研究、鉴赏、临摹的极佳范本，更具有典藏的意义和价值。

御刻三希堂石渠寶笈法帖第七冊

宋高宗書

卿盛秋之際提

释 文

御刻三希堂石渠宝笈
法帖第七册
宋高宗书
宋高宗《付岳飞》
卿盛秋之际提

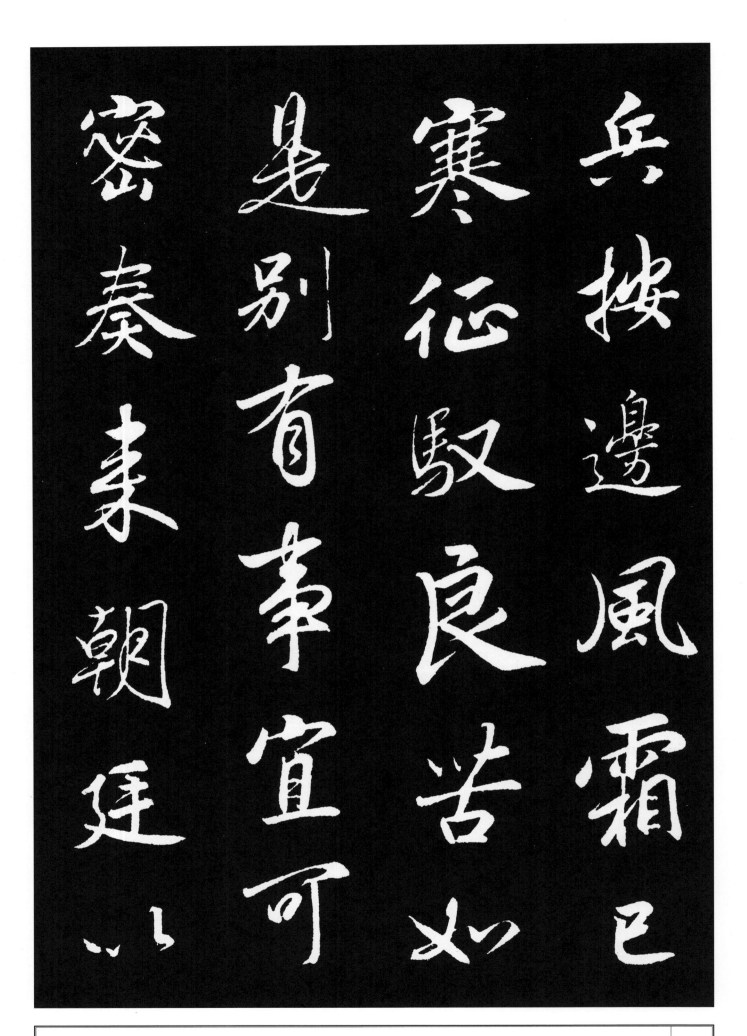

兵按边风霜巳
寒征驭良苦如
是别有事宜可
密奏来朝廷以

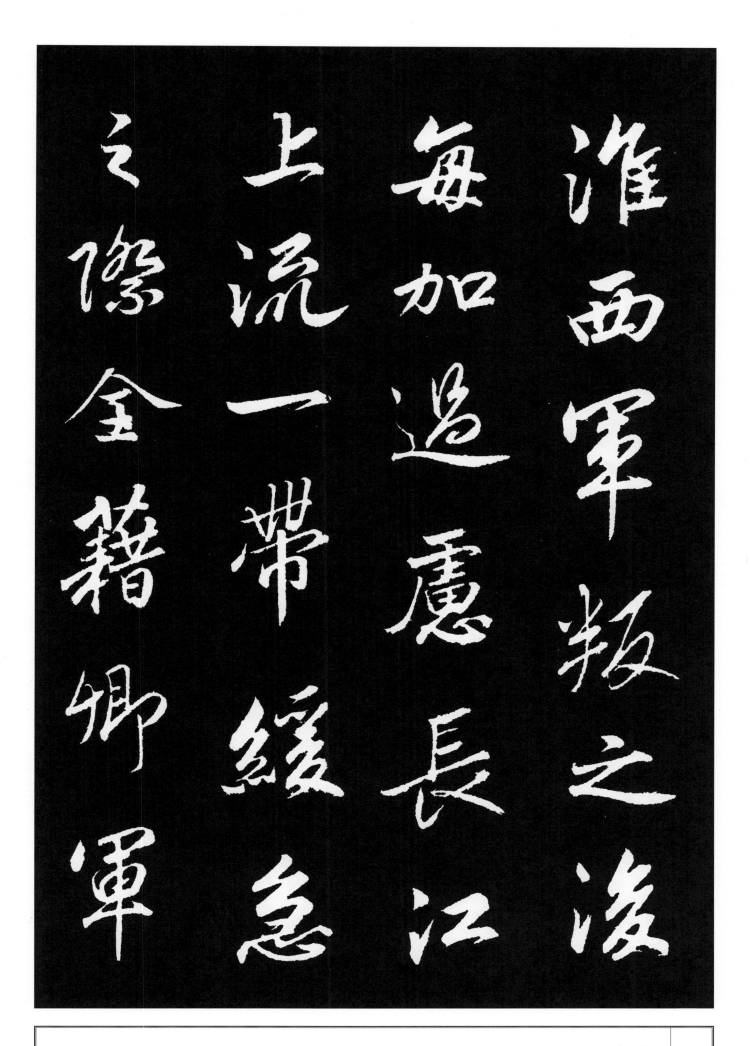

释　文

淮西军叛之后
每加过虑长江
上流一带缓急
之际全藉卿军

照管可更戒饬
所留軍馬訓練
整齊常若寇至
蘄陽江州兩處

照管可更戒饬
所留軍馬訓練
整齊常若寇至
蘄陽江州兩處

水軍亦宜遣發以防意外如卿體國豈待多

释文

水军亦宜遣发
以防意外如卿
体国岂待多
言

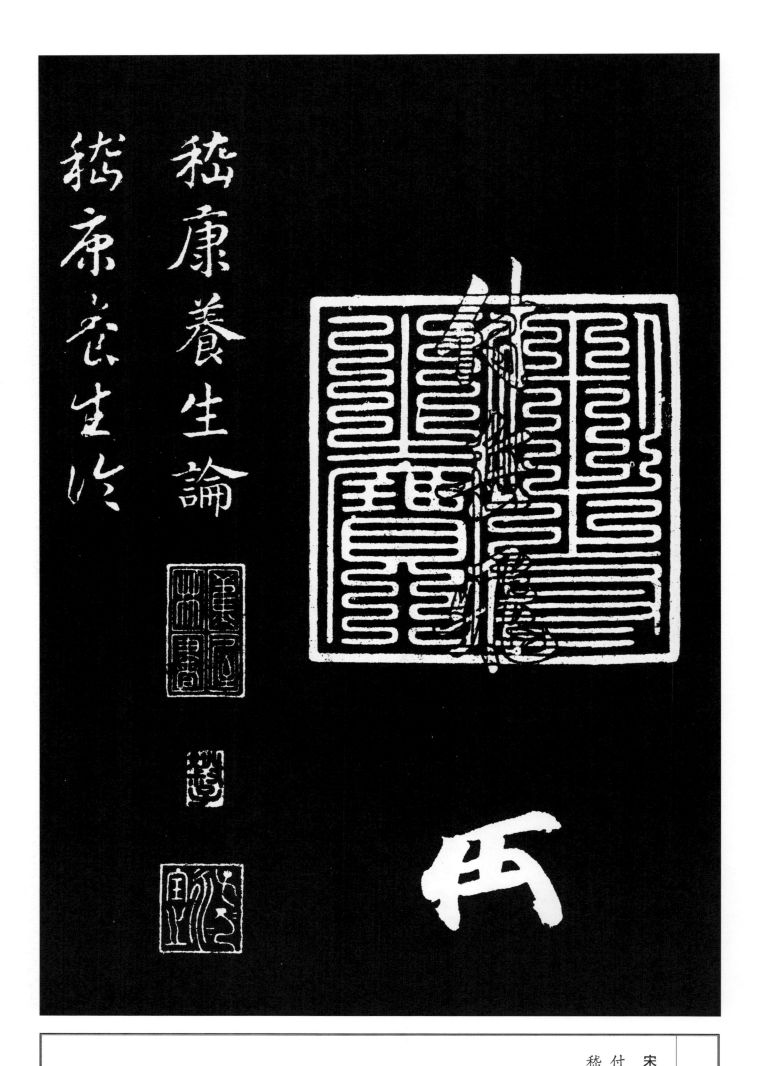

世或有謂神仙可以學得不
世或可謂神仙可以學得不
死可以力致者或云上壽百
死可以力致者或云不壽百
二十古今所同過此以往莫
二十古ㄣ而同過此以往羌

非妖妄者此皆兩失其情試
粗論之夫神仙雖不目見然
記藉所載前史所傳較而論

非妖妄者此皆两失其
情试
粗论之夫神仙虽不目
见然
记藉所载前史所传较
而论

之其有必美似特受異氣稟
之主必若似物变美異稟
之自然非積學所能致也至
之自然非積學而矧致也主
於導養得理以盡性命上獲
於莩卷以理以盡性為不獲

释　文

之其有必美似特受异
气稟
之自然非积学所能致
也至
于导养得理以尽性命
上获

11

千餘歲下可數百年可有之
千隊一如百年之
耳而世皆不精故莫能得之
而不精有苦弱之
何以言之夫服藥求汗或有
因以言之及秋葉求汗或有

釋文

千余岁下可数百年可
有之
耳而世皆不精故莫能
得之
何以言之夫服药求汗
或有

弗獲而愧情一集渙然流離

弗獲而愧情一集渙然流離

終朝未餐則罷然思食而曾

終郭未餐而燃然思食而曾

子衡哀七日不饌夜分而坐

子衡元七日不饥夜分而坐

則低迷思寢內懷商憂則達
旦低迷旦寢內怪商至旦達
旦不瞑勁刷理鬚醇醴發顏
旦不瞑勁而理鑛醇醴乃然
僅乃得之壯士之怒赫然殊
僅乃乃之壯士之如然結殊

释 文

则低
迷思寝内怀商忧
则达
旦不瞑劲刷理鬓醇醴
发颜
仅乃得之壮士之怒赫
然殊

観植髪衝冠由此言之精神

観植髪衝冠由此言之精神

之於形骸猶國之有君也神

躁於中而形喪於外猶君昏

謀於中而形表於外猶君昏

於上國亂於下也夫為稼於

於上國亂於六也為稼於

湯世偏有一溉之功者雖終

湯世偏有一溉之功者雖終

歸燋爛必一溉者後枯然則

功進慄必一沈专没枯然则

一溉之益固不可誣也而世
常謂一怒不足以侵性一哀
一沈之益固不可誣也而世
芳冯一如不足以侵性一哀
不足以傷身輕而肆之是猶
不足以傷力輕而肆之是猶

释文

一溉之益固不可诬也
而世
常谓一怒不足以侵性
一哀
不足以伤身轻而肆之
是犹

不識一溉之益而望嘉穀於

不戰一沈之乘而望嘉穀於

旱苗者也是以君子知形恃

手苗者也豈以異子亡形恃

神以立神須形以存悟生理

神以立神法形以存悟生理

不识一溉之益而望嘉
谷于
旱苗者也是以君子知
形恃
神以立神须形以存悟
生理

之易失知一過之害生故脩
之易失知一遇之害生
性以保神安心以全身愛憎
不棲於情憂喜不留於意泊
不棲於情至喜不留於之泊

释 文

之易失知一过之害生
故修
性以保神安心以全身
爱憎
不栖于情忧喜不留于
意泊

然無感而體氣和平又呼吸
然芒歲而施氣和平又呼吸
吐納服食養身使形神相親
吐納服食養身使形神相親
表裏俱濟也夫田種者一畝
表裏俱濟也古田種者一畝

释　文

然无感而体气和平又
呼吸
吐纳服食养身使形神
相亲
表里俱济也夫田种者
一亩

十一斛謂之良田此天下之
十一斛謂之良田戍至六斗之
通稱也不知區種可百餘斛
通稱也不知區種可百餘斛
田種一也至於木養不同則
田種一也至於水養不同焉

释文

十一斛谓之良田此天
下之
通称也不知区种可百
余斛
田种一也至于木养不
同则

功收相懸謂商無十倍之價

功收扣孤湯商望十倍之價

農無百斛之望此守常而求

荒莘百斛之望比与考而不

變者也且豆令人重榆令人

変老也旦豆令人重榆々人

瞑合欢蠲忿萱草忘忧
愚智
所共知也薰辛害目豚
鱼不
养常世所识也虿处头
而黑

释文

瞑合欢蠲忿萱草忘忧
愚智
所共知也薰辛害目豚
鱼不
养常世所识也虿处头
而黑

麝食柏而香頸處險而癭齒
居晉而黃推此而言庶所食
之氣蒸性染身莫不相應豈

釋文

麝食柏而香颈处险而
癭齿
居晋而黄推此而言凡
所食
之气蒸性染身莫不相
应岂

24

唯蒸之使重而無使輕害之
唯薰之使重而使輕害之
使闇而無使明薰之使黃而
使暑而使薰之使黃而
無使堅芬之使香而無使延
莖之使香而使延

释文

唯蒸之使重而无使轻
害之
使暗而无使明薰之使
黄而
无使坚芬之使香而无
使延

哉故神農曰上藥養命中藥
養性者誠知性命之理因輔
養以通也而世人不察唯五

釋 文

哉故神農曰上药养命
中药
养性者诚知性命之理
因辅
养以通也而世人不察
唯五

穀是見聲色是耽目惑元黃

穀是見羣毛乞次目惑元黃

耳務淫哇滋味煎其府藏醴

不務淫哇滋味煮而葯醋

醪煮其腸胃香芳腐其骨髓

醒菱至狗肩香芳腐至肴龍

喜怒悖其正氣思慮消其精
神哀樂殊其平粹夫以蠹爾
之軀攻之者非一塗易竭之
之窟攻之者非一簣而竭之

释文

身而外内受敌身非木
石其
能久乎其自用甚者饮
食不
节以生百病好色不倦
以致

理亡之于微积微成损
积损
成衰从衰得白从白得
老从
老得终闷若无端中智
以下

釋 文

理亡之于微积微成损
积损
成衰从衰得白从白得
老从
老得终闷若无端中智
以下

謂之自然縱少覺悟咸歎恨

悟之自然少覺悟歎歎恨

於所遇之初而不知慎衆險

於所遇之初而不知慎家信

於未兆是猶桓侯抱將死之

於未地毡狂於侯抱物死之

释文

谓之自然纵少觉悟咸
叹恨
于所遇之初而不知慎
众险
于未兆是犹桓侯抱将
死之

疾而怒扁鹊之先見以覺痛
庵而必屆鹊之先見以覺痛
之日而為受病之始也害成
之日而受病之始也書朱
扵微而救之扵著故有無功
扵漸而救之扵善故乃為無功

之理馳騁常人之域故有一
之理馳騁常人之域故有一
切之壽仰觀俯察莫不皆然
切之壽仰觀俯察莫不皆然
以多自證以同自慰謂天地
以為自惚以同自生以至地

释文

之理驰骋常人之域故
有一
切之寿仰观俯察莫不
皆然
以多自证以同自慰谓
天地

之理盡此而已矣縱聞養生
之理盡此而已矣縱十養生
之事則斷以所見謂之不然
之事則斷以所見謂之不然
其次狐疑雖少庶幾莫知所
其次狐疑雖少庶幾莫知所

35

由其次自力服藥半年一年

由一至以自力秋榮半年一年

勞而未驗志以厭衰中路復

易而未強志以厭氣中諸攻

廢或益之以畎澮而泄之以

廢或益之以畎澮而泄之以

释文

由其次自力服药半年
一年
劳而未验志以厌衰中
路复
废或益之以畎浍而泄
之以

尾閭欲坐望顯報者或抑情

尾閭欲坐望顯報者或抑情

忍欲割弃榮顧而嗜好常在

耳目之前所希在數十年之

不目之前所希在數十事之

释 文

尾閭欲坐望显报者或
抑情
忍欲割弃荣愿而嗜好
常在
耳目之前所希在数十
年之

後又恐兩失內懷猶豫心戰
後又迟生內怪猶豫心戰
於內物誘於外交賒相傾如
於內物誘於外交賒相傾
此後敗者夫至物微妙可以
此復敗者夫至物澂妙可以

释文

后又恐两失内怀犹豫

心战

于内物诱于外交赊相

倾如

此复败者夫至物微妙

可以

理知難以目識譬猶豫章生
理而難以目淺譬猶豫章生
七年然後可覺耳今以蹤競
七年然後可覺耳以漆競
之心涉希静之塗意速而事
之心涉希静之塗意速而事

迟望近而应远故莫躰相终
迟望近而应远故莫能
相终
夫悠悠者既未效不求
而求
者以不专丧业偏恃者
以不

兼无功追术者以小道自溺凡若此类故欲之者万无一能成也善养生者则不然矣

释 文

兼无功追术者以小道
自溺
凡若此类故欲之者万
无一
能成也善养生者则不
然矣

清虚静泰少私寡欲知名位
之伤德故忽而不营非欲而
强禁也识厚味之害性故弃

释文

而弗顾非贪而后抑也
外物
以累心不存神气以醇
白独
著旷然无忧患寂然无
思虑

43

又守之以一養之以和和理
又守之以一養之以和，理
日濟同乎大順然後蒸以靈
日潤同乎大順然後蓋以靈
芝潤以醴泉晞以朝陽綏以
芝溽以醴泉晞以朝陽綏以

又守之以一养之以和
和理
日济同乎大顺然后蒸
以灵
芝润以醴泉晞以朝阳
绥以

五絃無為自得體妙心元忘
五絃莖為自口港妙以元巨
歡而後樂足遺生而後身存
絃而後示元逸生而後方存
若此以往恕可興義門比壽
莪此以往然可之義門以壽

释文

五弦无为自得体妙心
元忘
欢而后乐足遗生而后
身存
若此以往恕可与美门
比寿

王喬爭年何為其無有哉

释文

王乔争年何为其无有哉

右嵇康養生論一卷真草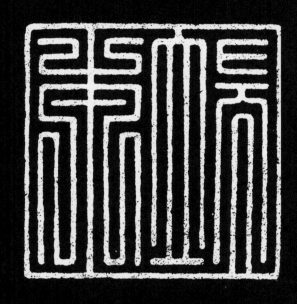相間用智永千文體後有

释　文

李东阳跋

右嵇康养生论一卷真
草
相间用智永千文体后
有

德壽御書印德壽宋高宗
宮名作于紹興十八年戊辰
實中興之二十二年也又九年
丙子孝宗受禪始尊高宗
為太上皇退處德壽又十四年
八十一而崩于是宮此書蓋倦

释文

德寿御书印德寿宋高
宗
宫名作于绍兴十八年
戊辰
实中兴之二十二年也
又九年
丙子孝宗受禅始尊高
宗
为太上皇退处德寿又
十四年
八十一而崩于是宫此
书盖倦

勤筆特計其年當過耳順
而楷墨精密乃如此豈有
得于養生之說故歇史稱其
博學彊記繼體守文而撥
亂反正復讎雪耻為未之親
于是書者其亦有所感矣吾

友楊應寧都憲得此而藏之
敬題其後正德三年六月
十三日長沙李東陽書
右太史姚君繼文藏宋思陵手
書嵇中散養生論一篇行模

友杨应宁都宪得此而
藏之
敬题其后正德三年六
月
十三日长沙李东阳书
王世贞跋
右太史姚君继文藏宋
思陵手
书嵇中散养生论一篇
行模

释文

真草相间后有德寿御
书印
德寿思陵为太上时所
居宫
也思陵初拟豫章在青
冰之
间晚始刻意山阴傍及
铁门
限此尤其得意笔正书
时于
督策露章法一二盖欲
以拙

释文

救熟耳行草翩翩二王
堂
庞间而不能脱蹊径然
要当
于六代人求之继文工
八法无
侯余赘余独叹中散之
精于
持论而身不能免也其
微言奥
旨若遗丹之在藏数百
年千

尚能起痛離凡中而謂一怒
足以侵性一衰足以傷身思
陵深戒之故德壽三十年不
減玉清上真而五國之游竟
不返矣單豹食外彭聃為
天其思陵興中散之謂耶

释文

尚能起痾离凡中所谓
一怒
足以侵性一衰足以伤
身思
陵深戒之故德寿三十
年不
减玉清上真而五国之
游魂
不返矣单豹食外彭聃
为
天其思陵与中散之谓
耶

释文

宋高宗《苏轼地黄诗帖》

万历纪元秋七月晦吴
郡
王世贞书于武昌南楼
地黄饲老马可使光鉴
人
吾闻乐天语喻马施之
身我
衰正伏枥垂耳气不振
移

釋　文

裁附沃壤蕃茂争新春
沈
水得稚根重汤养陈薪
投
以东阿清和以北海醇
崖蜜
助甘冷山姜发芳辛融
为寒
食饧咽作瑞露珍丹田
自宿火
渴肺还生津愿饷内热
子
一

洗胃中塵

宋孝宗書

張元素召見問以政道對曰隋

主好自專庶務不任群臣:

恐懼唯知稟受奉行而已莫之

敢違以一人之智決天下之務借

洗胸中尘
宋孝宗书

宋孝宗《赐曾规》

张元素召见问以政道
对曰隋
主好自专庶务不任群
臣群臣
恐惧唯知禀受奉行而
已莫之
敢违以一人之智决天
下之务借

使得失相半乖謬已多下諫

上蔽不亡何待陛下誠能謹擇

群臣而分任以事高拱穆清而

考其成敗以施刑賞何憂不治

上善其言

使得失相半乖谬已多
下谏
上蔽不亡何待陛下诚
能谨择
群臣而分任以事高拱
穆清而
考其成败以施刑赏何
忧不治
上善其言
赐曾觌

隆興二年中秋日臣覿等從

上詣

德壽宮謁

見朝回

上御內殿語臣等為政恤民之道甚難往

者蘇湖潦饑發封樁賑濟運綱稽緩出

曾覿跋

隆兴二年中秋日臣覿
等从
上诣
德寿宫谒
见朝回
上御内殿语臣等为政
恤民之道甚难往
者苏湖潦饥发封椿赈
济运纲稽缓出

内帑助调小民猶有瓊林大盈之言安知吾心哉固政不勤則荒民不恤則怨人心然也吾常戒慎不敢怠忽臣觐等拜手稽首謹稱賀曰誠如聖言毋以逸豫為期而思海宇之廣邊境之

虞必使人物咸若登春
台跻寿域而后

可同乐也狩狝盛哉

上是日阅唐史至太宗
与张玄素语隋主有

好专洒
之失

宸翰以寄其思推广当
时太宗为治之意

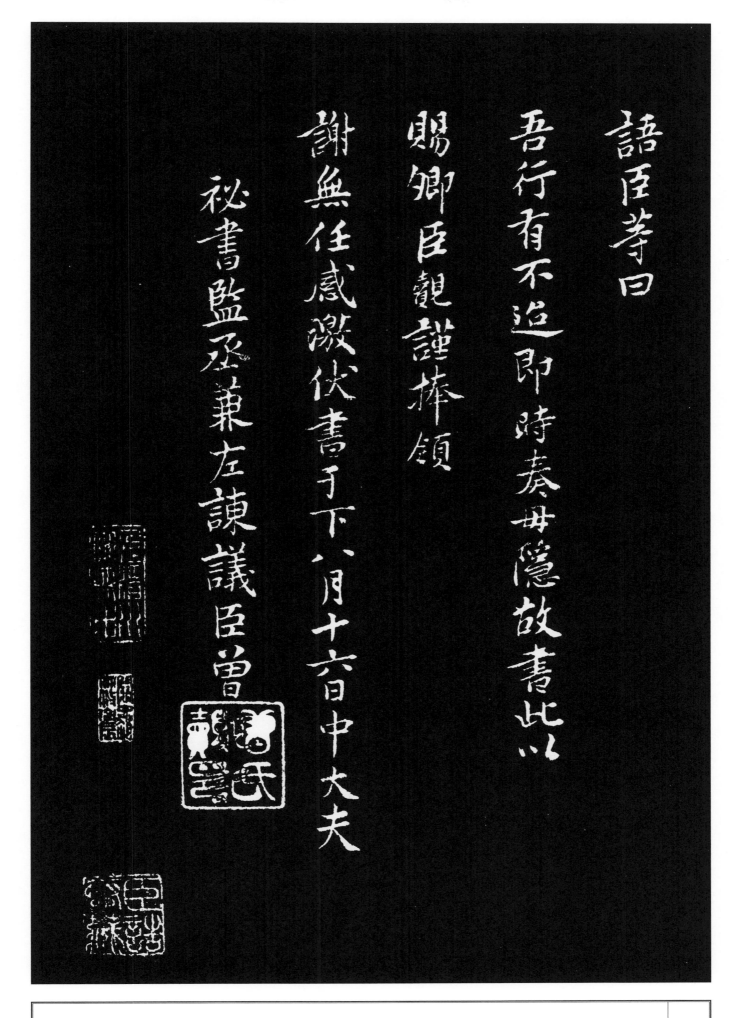

语臣等曰
吾行有不迨即时奏毋
隐故书此以
赐卿臣觊谨捧领
谢无任感激伏书于下
八月十六日中大夫
秘书监丞兼左谏议臣
曾觊记

图书在版编目（CIP）数据

钦定三希堂法帖 . 七 / 陆有珠主编 . —— 南宁 : 广西
美术出版社 , 2023.12

ISBN 978-7-5494-2658-4

Ⅰ . ①钦… Ⅱ . ①陆… Ⅲ . ①草书—法帖—中国—三
国时代 Ⅳ . ① J292.21

中国国家版本馆 CIP 数据核字（2023）第 157439 号

钦定三希堂法帖（七）
QINDING SANXITANG FATIE QI

主　　编：陆有珠

编　　者：黄振兴

出 版 人：陈　明

责任编辑：白　桦

助理编辑：龙　力

装帧设计：苏　巍

责任校对：吴坤梅　王雪英

审　　读：陈小英

出版发行：广西美术出版社

地　　址：广西南宁市望园路 9 号（邮编：530023）

网　　址：www.gxmscbs.com

印　　制：南宁市和诚印务有限公司

开　　本：787 mm×1092 mm　1/8

印　　张：7.75

字　　数：77 千字

出版日期：2024 年 1 月第 1 版第 1 次印刷

书　　号：ISBN 978-7-5494-2658-4

定　　价：46.00 元